INVENTAIRE
V 25702

V 1722 d
11

25702

LA PERFECTION
DE
LA TEINTURE NOIRE
SUR LA SOIE;

MÉMOIRE qui a concouru pour le Prix proposé en 1776 par l'Académie des Sciences, Belles-Lettres & Arts de Lyon.

Par M. ANGLÈS.

Prorsùs ut dubitare nefas sit, quin cultura Chemiæ Tintori quàm maximè prodesset, ut nova & pulchra quotidiè suâ in arte valeret detegere. HERM. BOERH. Elem. Chem. Tom. I, pag. 51.

A LYON,

Chez les FRERES PERISSE, Imprimeurs-Libraires, rue Merciere.

M. DCC. LXXIX.

AVANT-PROPOS.

Les découvertes dans l'Art de la Teinture en Soie sont si essentielles au Commerce de la Ville de Lyon, qu'on ne sauroit trop s'empresser de les rendre publiques.

Loin de couronner les Artistes qui cachent avec soin les procédés qu'ils emploient pour obtenir des couleurs supérieures, il faudroit au contraire réserver les récompenses pour ceux qui dévoileroient quelque secret utile. Alors une découverte en ameneroit nécessairement une autre : l'Artiste étudieroit son état, quitteroit sa routine, & soumettant ses recherches aux principes de la Physique, l'Art de la Teinture en soie feroit chaque jour de nouveaux progrès, & ne tarderoit pas à se perfectionner.

Il paroît que ce n'est pas l'objet que s'est proposé l'Académie de Lyon, lorsqu'elle a décerné le prix de la Teinture noire sur la Soie au meilleur échantillon, sans obliger l'Artiste à dévoiler son prétendu secret.

L'Académie vient cependant de m'inviter à publier mon Ouvrage sur la Teinture noire. J'y souscris d'autant plus volon-

tiers que je n'ai eu que le Public en vue dans mes recherches sur cette branche de l'Art de la Teinture en Soie.

J'ai rapporté sommairement dans ce Mémoire le procédé de noir qu'a décrit M. Macquer, dans son Ouvrage intitulé l'Art de la Teinture en Soie; à ce procédé j'ai joint celui de Genes, qui se trouve consigné à la suite de l'Ouvrage du même Auteur; j'expose ensuite ma Méthode: & pour que les Artistes soient à portée de juger lequel de ces trois procédés mérite la préférence, j'ai fait une courte analyse des substances qui doivent faire la base du beau noir. Avec cette analyse les Artistes pourront en quelque sorte se rendre raison des causes de la ténacité de cette couleur, & la conduire à la perfection dont elle est susceptible.

LA PERFECTION
DE LA TEINTURE NOIRE
SUR LA SOIE.

Mémoire présenté à l'Académie de Lyon.

A perfection de la Teinture noire sur la Soie est sans doute le sujet le plus intéressant que puisse proposer l'Académie d'une Ville qui enrichit du produit de ses Manufactures toutes les parties du monde connu. Mais comment se flatter de le traiter d'une maniere satisfaisante ? à quel signe reconnoître celui qui aura le mieux rempli les conditions du Programme ? comment se promettre que le succès d'aujourd'hui ne sera pas effacé par celui de demain, qui pourra l'être à son tour par

un troisieme ? Quel est enfin celui qui osera dire aux Artistes : ici j'ai posé les bornes de l'Art, quels que soient vos efforts, jamais vous ne passerez ce terme.

Ces difficultés m'ont fait balancer longtemps, mais elles ne m'ont point rebuté. Je présenterai donc le résultat de mes recherches, sans prétendre avoir atteint à la *perfection* que l'Académie semble exiger ; cette entreprise seroit téméraire. Si je ne remplis pas au gré de mes Juges, la tâche que je m'impose, je n'en serai pas surpris ; mais j'aurai du moins la satisfaction d'avoir donné tous les soins dont j'étois capable pour y parvenir : & je croirai bien mériter de l'Académie, si mes efforts peuvent la convaincre que je n'ai rien négligé de tout ce qui m'a paru propre à éclairer cette branche de l'Art de la Teinture. D'autres iront sans doute plus loin que moi, sans qu'il soit facile à personne d'arriver au terme. Parmi les vrais Artistes, il y en aura peut-être qui trouveront quelque secret pour faire de plus beaux noirs que ceux qu'on a connus jusqu'ici, & qui se contenteront de donner leurs échantillons d'essai, sans vouloir décrire leurs procédés, ne trouvant pas que la récompense promise soit proportionnée à l'importance de la découverte. Et quand les ouvriers, qui le plus

souvent n'ont que des mains & leur routine, ne feroient pas retenus par le même motif, pourroient-ils expliquer le méchanifme invifible qui s'opere pendant la manipulation ? & s'ils le faifoient, quelle peine ne donneroient-ils pas au Phyficien qui chercheroit à découvrir, à travers leur langage ininteIligible, la théorie d'un Art dont ils ne connoiffent que les faits ? Pour moi, qui n'ai vu dans cette queftion qu'un objet d'utilité, dont le Public doit profiter, j'ai cru que le refpect que je lui dois, m'impofoit la ftricte obligation de ne lui rien cacher de ce que mes recherches & mon expérience m'ont appris à cet égard; en forte qu'écartant toutes les petites confidérations perfonnelles qui pourroient arrêter ma plume, je me fuis empreffé de publier la méthode qui m'a le mieux réuffi ; & je m'eftimerai trop heureux fi, indépendamment du triple avantage d'abréger le travail, la dépenfe & le temps, je peux faciliter aux Artiftes les moyens de faire mieux encore.

Les couleurs, fuivant la théorie du grand Newton, ne font que l'apparence de la furface des corps. C'eft par le plus ou moins de réfrangibilité des rayons lumineux qu'une couleur differe d'une autre ; puifqu'il a démontré que s'ils étoient également-

ment réfrangibles, il n'y en auroit qu'une seule dans la nature, sans que ni la réflexion ni la réfraction pût en produire une nouvelle. D'après ces principes, le noir n'est point une couleur pour les Physiciens, puisqu'il est la négation absolue de la lumiere ; mais il est la cinquieme & derniere des couleurs, suivant la division qui en a été faite par les Artistes [a], qui l'ont mis au nombre des couleurs primitives, [b] par rapport à la quantité de nuances qu'il renferme depuis le gris le plus clair jusqu'au noir : nuances qu'on ne peut faire qu'avec les ingrédients qui servent de base à cette derniere couleur.

Il y a tout lieu de présumer, ainsi que l'observe M. Macquer [c], que ce n'est qu'après bien des recherches & des expériences multipliées, qu'on est parvenu à appliquer le noir sur la Soie. On en peut juger par la quantité de drogues qui entrent dans la composition de cette couleur, & par la différence des procédés en usage dans les divers atteliers. En effet, qu'on interroge sur cet objet les Teinturiers ; il n'y en a aucun qui ne prétende avoir

[a] Hellot, Art de la Teint. des Laines, Chap. 20. pag. 423.
[b] Hellot, ibid. pag. 424.
[c] Macquer, Art de la Teint. en Soie, pag. 62.

un secret particulier pour faire de plus beaux noirs que ses confreres : tous ces prétendus secrets ne consistent cependant qu'à faire de l'encre ; & tous les efforts combinés des Artistes se sont bornés jusqu'ici à obtenir cette couleur, du fer précipité du Vitriol de Mars par des astringents végétaux. Pour s'en convaincre, il n'y a qu'à jeter un coup d'œil rapide sur les méthodes les plus usitées. Je vais donner pour cela une courte analyse de celle qu'on suit à Paris ; je parlerai ensuite de celle de Genes, la plus simple de toutes, & qui differe très-peu de celles qu'on emploie à Naples & à Florence.

La Teinture noire sur la Soie se fait à Paris de la même maniere à peu près qu'à Lyon. Voici le procédé qu'a décrit M. Macquer, de l'Académie Royale des Sciences, après l'avoir vérifié lui-même [d].

" On fait infuser [e] une livre de Noix de Galle, pilée & tamisée, dans vingt pintes de fort vinaigre, avec cinq livres de limaille de fer. Pendant cette infusion,

[d] Macquer, Art de la Teint. en Soie, pag. 62 & suiv.

[e] J'ai cru devoir rapporter en entier le procédé décrit par M. Macquer, tant par rapport à ceux qui n'ont pas la Collection des Arts & Métiers, publiée par ordre de l'Academie Royale des Sciences, que pour éviter à ceux qui l'ont, d'avoir recours à cet article de la Collection.

on fait bouillir, dans une suffisante quantité d'eau, vingt livres de bois de Campêche, qu'on a soin de renfermer dans un sac de toile, pour pouvoir le retirer plus commodément. On jette ensuite dans cette décoction,

Noix de Galles,	8 l.
Cumin,	8
Sumac,	4
Ecorce de Grenade,	12
Coloquinte,	4
Agaric,	3
Coques du Levant,	2
Nerprun ou petits pruneaux noirs,	10
Graines de Lin,	6

« Lorsque toutes ces drogues ont bouilli pendant une heure, on coule le bain à travers une toile, afin de conserver le marc, pour le faire bouillir une seconde fois. On met alors dans la chaudiere, destinée au pied de noir, le Vinaigre chargé de la Noix de Galle & de la limaille. On verse dans cette chaudiere, le bain où ont bouilli les drogues dont on vient de parler, & l'on y ajoute encore,

Gomme arabique pilée,	20 l.
Realgar,	3
Sel Ammoniac,	1
Sel Gemme,	1
Cryftal minéral,	1
Arsenic blanc pilé,	1

(11)

Sublimé corrofif,	1
Couperofe ou Vitriol de Mars,	20
Ecume de Sucre candi,	2
Caffonade,	10
Litharge d'or ou d'argent pilée,	4
Antimoine pilé,	5
Plomb de Mer pilé,	2
Orpiment pilé,	2

On met fous la chaudiere un peu de feu, qu'on retire lorfque le bain, qui ne doit jamais bouillir, eft fuffifamment chaud. Alors on le faupoudre de Limaille de fer bien propre. Le lendemain on fait rebouillir le Bois d'Inde, dont on s'eft déja fervi; on retire le fac dans lequel il eft renfermé, & l'on met dans cette feconde décoction,

Noix de Galle noire pilée,	2 l.
Sumac,	4
Cumin,	4
Nerprun ou petits pruneaux noirs,	5
Ecorce de Grenade pilée,	6
Coloquinte pilée,	1
Agaric pilé,	2
Coques du Levant pilées,	2
Graines de Lin,	5

Lorfque toutes ces drogues ont bouilli, on les paffe à travers une toile, & l'on verfe la décoction dans la chaudiere où eft le pied de noir; alors l'on y met les drogues fuivantes:

Litharge d'or ou d'argent pilée,	8 l.
Antimoine pilé,	8
Plomb de Mer pilé,	8
Arsenic blanc pilé,	8
Cryſtal minéral pilé,	8
Sel Gemme,	8
Couperoſe,	6
Gomme arabique,	20
Fénugrec,	8 onc.
Sublimé corroſif,	8

" Lorſque le bain ou pied de noir eſt ſuffiſament chaud, on retire encore le feu de deſſous la chaudiere, on ſaupoudre le bain comme la premiere fois avec de la Limaille, & on le laiſſe repoſer deux ou trois jours. „

" Au bout de ce temps on délaie, dans un pot de terre, avec ſix pintes de vinaigre, deux livres de Verd-de-gris, qu'on a bien pilé; on y ajoute environ une once de Crême de Tartre; l'on garde cette préparation pour la mettre dans le pied de noir, lorſqu'on veut teindre; ce qui ſe fait de la maniere ſuivante. „

" Après avoir cuit & engallé les Soies ſelon l'art, on met le feu ſous le pied de noir, & pendant qu'il chauffe, l'on diſtribue les Soies par mateaux, qu'on met en bâtons. Alors on jette dans le bain deux ou trois poignées de pſyllium, ou Graine de Lin, & la moitié de la préparation de

vinaigre & de Verd-de-gris, avec quatre ou cinq livres de Couperose, & l'on faupoudre encore le bain avec la Limaille. On laisse repoſer le tout environ une heure, après quoi l'on remue le bain pour faire précipiter la Limaille. On donne alors à la Soie trois liſes ſur le pied de noir. Après quoi on la tord légérement ſur la chaudiere, puis on la met ſur des perches pour la faire éventer. On répete deux fois cette opération pour les noirs légers, & trois fois pour les noirs peſants; ayant ſoin de remettre chaque fois dans le bain, avant que d'y plonger la Soie, de la Gomme, de la Couperoſe, & le reſte de la préparation de vinaigre & de Verd-de-gris.

" Le noir étant achevé, on paſſe les Soies ſur un bain d'eau froide, puis on les volte pour les aller enſuite laver à la riviere.

" La Teinture noire, comme il eſt facile d'en juger par la quantité de ſubſtances acides ou corroſives [*f*] dont elle eſt compoſée, donne à la Soie une extrême âpreté : pour la lui enlever, on fait diſ-

[*f*] M. Macquer, qui dans la deſcription de ce procédé, eſt entré dans le plus grand détail, convient cependant, quoiqu'il lui ait parfaitement réuſſi, qu'il entre dans ſa compoſition une quantité de drogues inutiles; & pour en convaincre le lecteur, il le renvoie au procédé de Genes, qu'il rapporte quelques pages après.

soudre dans deux seaux d'eau bouillante, quatre ou cinq livres de savon; on passe à travers une toile cette dissolution qu'on étend dans une suffisante quantité d'eau; on y lise les Soies, qu'on y laisse séjourner pendant quinze ou vingt minutes. Sans cette précaution il seroit impossible de pouvoir les ouvrer. ,,

Ce procédé qui, suivant M. Macquer, est en usage à Paris dans plusieurs bons atteliers, se trouve, à peu de chose près, le même que celui qu'on suit à Lyon [g]. Il est assez singulier que, bien loin de diminuer la quantité de drogues qui entrent dans la composition du noir, les Artistes cherchent tous les jours à en augmenter le nombre. Il est certain cependant, comme je le démontrerai tout à l'heure, que des vingt-huit substances qu'ils emploient dans la méthode que je viens de décrire, deux seulement prépa-

[g] L'on m'objectera peut-être qu'on n'y fait pas usage de toutes ces drogues pour le noir. Je réponds à cela qu'on n'en a pas effectivement besoin pour l'entretien d'une Cuve, ce qui se nomme Brévet pour le noir; mais que si un Artiste en posoit une neuve, il en emploieroit peut-être davantage. Car il est bon de remarquer que lorsqu'une Cuve de noir est posée, il y en a pour un siècle au moins; le Vitriol de Mars & la Noix de galle étant deux puissants antiputrides. Il y a ici des Cuves de noir qui subsistent depuis plus d'un siecle & demi, sans qu'on ait été obligé de les renouveller.

rent la Soie à recevoir le noir, qui ne s'acheve qu'avec trois autres : enforte que des vingt-trois qui restent, plus de la moitié étant essentiellement acides ou corrosives, doivent être proscrites, & qu'on doit abandonner le reste comme absolument inutile.

Cette assertion se prouve par la méthode que l'on suit à Genes, où se font encore aujourd'hui les plus beaux noirs.

Le procédé que je vais rapporter, fut vérifié en 1740 ; M. Macquer, qui l'a tiré du dépôt du Conseil, l'a publié à la suite de son Art de la Teinture en Soie, avec quelques autres, qui étoient manuscrits chez feu M. Hellot, de l'Académie Royale des Sciences.

"Dans une chaudiere de cinq cents pintes d'eau, on fait bouillir sept livres de Galle de Sicile; l'on passe cette décoction, dans laquelle on fait dissoudre sept livres de Gomme de Sénégal, sept livres de Vitriol Romain, ou Couperose verte, & sept livres de la plus belle Limaille de fer. La dissolution étant faite, on laisse éteindre le feu & fermenter le bain pendant huit jours. Ce terme expiré, l'on réchauffe le bain. Lorsqu'il est prêt à bouillir, on y fait dissoudre de nouveau la sixieme partie de la quantité de Gomme, Couperose &

Limaille destinée à ce bain de noir à raison d'une livre de chacun de ces ingrédients pour dix livres de soie. Cela fait, on ôte le feu de dessous la chaudiere, dans laquelle on jette de l'eau froide pour diminuer la chaleur du bain, jusqu'à pouvoir y tenir la main. On y plonge alors la Soie qu'on a fait cuire auparavant dans le quart de son poids de Savon blanc de Marseille. On la laisse séjourner dans ce bain pendant dix minutes, après quoi on la sort pour la faire éventer; & l'on recommence cette opération trois & même quatre fois, en observant d'ajouter avant chaque immersion, un sixieme des drogues, ainsi qu'il a été dit plus haut: le reste selon l'Art. A Naples, à Florence, le noir se fait à peu près de la même maniere.,,

A Tours, le noir se faisoit comme à Paris; mais sur les renseignements que M. Regni envoya de Genes, le 9 Novembre 1740, l'on s'est corrigé à Tours, & l'on y fait de très-beaux noirs [h],,.

Si l'on compare maintenant ces deux procédés, avec quelle surprise ne verra-t-on pas que celui de Genes, si simple, si facile, donne des noirs si supérieurs aux

[h] M. Macquer, Art de la Teint. en Soie, pag. 77.

nôtres,

nôtres, qui employons pour les faire une grande quantité de drogues.

Suppofons un Chymifte, qui n'étant jamais entré dans un attelier de Teinture, verroit faire féparément le noir de Genes & celui de Paris, quel jugement penfez-vous, Meffieurs, qu'il en porteroit ? ou je me trompe fort, ou j'imagine qu'il raifonneroit ainfi :

Les Parifiens, charmés de la beauté du noir de Genes, cherchent à imiter cette couleur ; mais ils n'y parviendront par tant qu'ils procéderont ainfi. Comment veulent-ils découvrir quelles font, des vingt-huit fubftances qu'ils emploient, celles qui donnent le noir ? Alors s'adreffant aux Artiftes, il leur diroit : Puifque vous ne connoiffez pas la nature des drogues dont vous faites ufage, vous ne pouvez par conféquent en juger l'effet ; & vous n'y arriverez jamais, à moins que vous ne commenciez à les éprouver les unes après les autres, ou deux à deux. A votre place, je dirois : puifqu'avant de teindre en noir, il faut engaller la Soie, la Noix de galle doit donc entrer dans la compofition de cette couleur ? Mais fi la Soie ne fort de l'engallage que couverte d'une légere couche rouffâtre, donc cette fubftance ne fuffit pas feule

B

pour faire le noir. Laquelle donnera donc cette couleur? Pour le savoir, ajoutera le Chymiste, faites ce que je vais vous dire. Prenez de la décoction de Noix de galle, distribuez-la dans plusieurs vases transparents. Faites-y d'abord dissoudre les Sels tirés du regne minéral dont vous faites usage pour le noir. Essayez l'Agaric : puisqu'il ne donne rien de satisfaisant, voyez le Réalgar, le Sel ammoniac, le Crystal minéral, l'Arsenic blanc, le Sublimé corrosif, la Litharge d'or ou d'argent, l'Antimoine, le Plomb de Mer, l'Orpiment [*i*]. Toutes ces substances ne donnent pas le noir ; donc elles sont inutiles. Il ne vous reste plus que le Vitriol de Mars ; voyez l'effet qu'il produira.

Il n'est pas plutôt dans la décoction, qu'il se décompose. La liqueur, de rousse qu'elle étoit, change de couleur peu à peu, & noircit à mesure que s'opere la dissolution de ce sel ferrugineux. Il n'y a donc que la Couperose qui fasse le noir. Rejetez donc le reste, non seulement comme inutile, mais comme très-nuisible à la Soie.

[*i*] Je n'ai pas cru devoir décrire ici l'effet que produisent toutes ces substances dans une décoction de Noix de Galle ; c'est un objet de pure curiosité, qui ne tient point à mon sujet, & qui m'en écarteroit trop.

En procédant ainsi, il eût été facile d'arriver au point où sont les Génois : qui sait même si nous ne les eussions pas laissés bien loin derriere nous ?

C'est à peu près la marche que j'ai tenue pour me mettre en état de résoudre la question proposée par l'Académie sur la Teinture noire.

J'ai tenté le procédé de Genes ; il m'a réussi, autant que je pouvois l'espérer, avec la Noix de galle, que je prenois chez nos Droguistes, sans m'assujettir à demander celle qui nous vient d'Alep ou de Sicile. Il m'eût été facile d'amener mon noir au point où je le desirois, en le plongeant dans la Teinture, jusqu'à ce qu'enfin j'eusse atteint la nuance de l'échantillon que j'avois sous les yeux. Mais comme toutes ces immersions n'auroient fait qu'atténuer la Soie, je crus devoir lui donner une préparation préliminaire, au moyen de laquelle mon noir devenu moins actif, attaquoit par conséquent moins ma Soie. Voici comment je procédai.

Le Bois de Campêche, connu sous le nom de Bois d'Inde, donne un rouge lilas assez beau, qui brunit à l'air : il entre dans la composition de tous les gris, & l'on rabat son rouge avec le Vitriol de Mars.

Si dans une décoction de ce bois, l'on met au lieu de Couperose, du Vitriol bleu ou Cryſtaux de Vénus, communément appellés Verd-de-gris; vous avez alors un bleu plus ou moins foncé, suivant la quantité qu'on en met dans la décoction. Le bois de Campêche & de Verd-de-gris entrent, comme on l'a vu, dans la compoſition du noir de Paris. Il réſulte donc de là que les Artiſtes, en employant ces deux ſubſtances en plus grande quantité, teindroient, ſans s'en douter, leur Soie en bleu, en même temps qu'ils procéderoient au noir. De ſorte que pour diminuer le nombre de drogues dont on ſe ſert pour cette derniere couleur, je pris le parti de teindre en bleu très-foncé, la Soie que je deſtinois à mettre en noir. Pour cela je délayai, dans de l'eau froide, du Verd-de-gris, à raiſon d'une once par livre de Soie. Ma mixtion étant bien faite, j'y liſai ma Soie, & je l'y laiſſai ſéjourner pendant deux heures, pour qu'elle s'en emprégnât bien. Ma Soie ſortit de ce bain aſſez vivement teinte en verd anglois. Je la mis alors dans une forte décoction de bois de Campêche, où elle ſe teignit en bleu très-foncé; puis je la laiſſai égoutter & ſécher, ſans la cheviller : après quoi je la mis dans le bain de noir, fait uniquement avec la décoction de Noix de

galle, la Couperose & la Limaille de fer, & j'obtins un très-beau noir, auquel j'aurois pu me tenir, puisqu'il égaloit ceux que font nos Artistes. Mais sachant, par l'épreuve que j'en avois faite, que le bleu fait avec le bois de Campêche & le Verd-de-gris n'est pas de bon teint, & qu'il se dégrade promptement à l'air, je substituai à ce bleu celui de la Cuve d'Indigo, & je procédai ensuite au noir, que j'obtins très-foncé avec la moitié moins du poids des drogues que j'y avois employé d'abord, & je supprimai totalement la Limaille de fer. Mais quoique mon noir eût prodigieusement gagné en intensité, sur celui que j'avois obtenu par mon premier procédé, je fus obligé de renoncer à celui-ci; l'Alkali fixe de la cendre gravelée, qui tenoit l'Indigo en dissolution, ayant concouru avec le Vitriol de Mars, à atténuer ma Soie, qui fut très-fatiguée de cette seconde expérience. De plus, quelque précaution que je prisse, ma Soie resta toujours couverte d'une poussiere noirâtre, imperceptible, à la vérité, mais qui ne laissoit pas de rendre ma couleur farineuse. Cette poussiere, que je ne soumis pas à un examen rigoureux, n'étoit vraisemblablement que les particules de la Noix de galle, que la chaleur du bain n'enchassoit pas suffisam-

ment dans les pores de la Soie, qu'occupoit déja l'Indigo: cette derniere substance réduite à sa ténuité élémentaire, par le Tartre vitriolé de la cendre gravelée, formoit une sorte de mastic dans les pores de la Soie, qui en défendoit l'entrée à la Noix de galle, laquelle forcée de rester sur la surface de la Soie, n'y avoit qu'une très-foible adhérence, quoiqu'elle y fût retenue par le mucilage de la Gomme Arabique.

Quelqu'avantage que me donnât donc sur les noirs ordinaires, le bleu de cuve que j'employois pour pied, il me fallut recourir à un autre expédient. Après avoir essayé plusieurs substances, je me décidai en faveur du brou de noix, dont la couleur fauve, recouverte du bleu fait avec le bois de Campêche & le Verd-de-gris, me donnoit un avantage égal à celui que j'avois obtenu du bleu de cuve, sans en éprouver les inconvénients. Avant de démontrer que cette raison n'est pas la seule qui m'a fait préférer la décoction du brou de noix, au bleu de la cuve d'Inde, il importe de décrire avec toute l'exactitude possible la méthode que j'ai observée pour obtenir le noir que j'ai l'honneur de soumettre à l'examen de l'Académie, en cas que satisfaite de mes échantillons, elle juge à

propos de faire répéter le procédé devant elle [*k*].

Je fais cuire pendant quatre heures ma Soie avec le quart de son poids de Savon blanc de Marseille. Quand elle est cuite & bien lavée à la riviere, je prépare une forte décoction de brou de noix, de la maniere suivante. Lorsque mon eau commence à s'échauffer, j'y mets alors le brou, qui doit y bouillir un fort quart d'heure au moins. Je retire le feu de dessous la chaudiere, & je laisse tomber le bouillon; alors je trempe ma Soie dans de l'eau tiede, puis je la plonge dans la décoction de brou de noix, où je la laisse séjourner jusqu'à ce que la couleur du bain soit épuisée. Je la retire, la cheville légérement, & la fais secher; puis je la fais laver à la riviere. Cette décoction de brou de noix donne à ma Soie, une couleur fauve de la plus grande solidité. Je procede ensuite au

[*k*] Quoique ces échantillons ne soient pas au point où ils devroient être, les Artistes de cette Ville, à qui je les ai fait voir, sont convenus avec moi, que ce défaut vient uniquement de ce que je n'avois traité mes sujets qu'en petit. Car, indépendamment de l'avantage de travailler avec plus de facilité sur une Cuve de cinq ou six cents pintes, un Bain de cette capacité ayant deux cents cinquante ou trois cents fois plus d'activité que ceux sur lesquels j'ai opéré, sans être pour cela plus nuisible à la Soie, il est constant que mes noirs dans des bains de cette étendue, y acquerroient infiniment plus de plénitude.

bleu, fait avec le bois de Campêche & le Verd-de-gris, comme je l'ai dit ci-dessus, (*pag.* 20 :) alors ma soie, au moyen de la couleur fauve qu'elle a reçu du brou de noix, prend dans ce second bain une couleur presque noire, au lieu du bleu que donnent les substances qui le composent : j'exprime légérement la Soie & la fais également sécher avant de la laver à la riviere [*l*]. Puis je lui donne l'engallage, suivant l'Art, à raison de demi-livre de Noix de galle par chaque livre de Soie, si je veux ce noir pesant; (il faut observer que l'engallage est inutile, si les noirs ne doivent rendre qu'un peu plus au poids que les autres couleurs.) Après l'engallage, je fais encore laver ma Soie à la riviere; puis je la plonge dans le bain de noir, que je prépare ainsi :

Dans cent pintes d'eau, par exemple, je fais macérer à un feu doux, pendant douze heures, deux livres de Noix de

[*l*] Il est très-important de commencer à donner le pied de fauve avant de teindre la Soie en bleu, parce qu'ayant voulu d'abord faire usage du Verd-de-gris & du Bois de Campêche, avant de la plonger dans la décoction du brou de noix, cette derniere substance, dont on extrait par l'ébullition une couleur fauve, qui, appliquée d'abord sur la Soie, est inaltérable, changea mon bleu en verd très-foncé, qui ne put résister au lavage ; en sorte que ma Soie sortit de la riviere teinte en bleu, pareil à celui dont elle étoit couverte avant de la passer sur le brou de noix : autant vaudroit-il alors le supprimer.

galle, & trois livres de Sumac. Lorsque le bain est passé au clair, j'y fais dissoudre trois livres de Vitriol de Mars ou Couperose verte, & trois livres de Gomme Arabique. La dissolution étant achevée, j'y plonge ma Soie, à deux reprises différentes, & je l'y laisse séjourner pendant deux heures chaque fois, ayant soin après la premiere immersion de laisser sécher ma Soie, avant de lui donner le second feu, [*m*] après lequel je la fais également éventer & sécher ; puis je lui fais donner deux battures à la riviere pour la dépouiller des parties qui n'ont avec elle qu'une foible adhérence ; ensuite je procede au troisieme feu, qui se donne exactement comme les deux premiers, à cette différence que la Soie doit séjourner quatre & même cinq heures dans celui-ci. Après l'avoir fait égoutter & sécher, on retourne lui donner deux battures à la riviere. Il est bon d'observer que, pendant tout le cours de l'opération, la chaleur du bain ne doit pas excéder le moyen degré de l'eau bouillante, ce qui répond au quarantieme degré du Thermometre de M. de Réaumur; & qu'avant de donner à la Soie les deux

[*m*] Les Teinturiers en noir appellent feu, ce que je viens de nommer immersion.

derniers feux, il faut ajouter une demi-livre de Vitriol de Mars, & la même quantité de Gomme Arabique.

Comme la Soie contracte dans le bain une âpreté qui lui vient de l'auſtérité du Vitriol de Mars, je fis d'abord uſage du Savon blanc, de la même maniere que l'a indiqué M. Macquer, dans le procédé que j'ai ci-devant décrit. Mais depuis j'ai ſubſtitué, pour enlever cette âpreté, la décoction de Gaude, ainſi que le preſcrit M. Hellot; cela m'a parfaitement réuſſi; & je préfere cette décoction à la diſſolution du Savon; la Gaude étant un ingrédient de bon teint, dont l'ébullition extrait un principe mucilagineux, qui ſans avoir la cauſticité du Savon, en a l'onctuoſité.

Tout ce que j'ai dit juſqu'ici regardant uniquement la main d'œuvre, je vais tâcher de rendre compte de ce que mes expériences m'ont fait appercevoir du méchaniſme inviſible qui s'opere pendant la manipulation.

La Teinture noire, comme je l'ai déja dit, ne peut s'appliquer ſur la Laine, la Soie, le Fil & le Coton, que par le moyen du fer.

Ce métal, eſt très-deſtructible: la combinaiſon de l'air & de l'eau, l'eau ſeule

sans le concours de l'air, & le feu agissent sur lui ; il est attaquable par tous les acides minéraux & végétaux. Mais je ne parlerai ici que de la dissolution du fer par l'acide vitriolique, qui fournit, après la filtration & l'évaporation, un Sel vitriolique à base métallique, dont les Cristaux rhomboïdaux sont de couleur verte.

Si dans une décoction de Noix de galle [n] vous jetez de ce Sel ferrugineux ; à mesure que la dissolution s'en fait, vous voyez s'élever du fond du vase une espece de nuage qui, de rousse qu'étoit la décoction, la change d'abord en rouge brun, puis en violet sale ; enfin en bleu presque noir. On voit par ces différents changements, que le principe astringent & le phlogistique de la Noix de galle attaquent & décomposent le Vitriol, se portent sur le fer & le précipitent. Au bout de quelque temps, on trouve au fond du vase une poudre noire de la plus grande ténuité, attirable à l'aimant. Ce précipité n'est donc autre chose que du fer ; c'est donc lui qui fait l'encre ; c'est donc lui qui se loge dans les pores de la Soie,

[n] M. Hellot a fait cette épreuve, mais d'une maniere différente, en versant goutte à goutte de la décoction de Noix de Galle sur de l'eau tenant en dissolution du Vitriol de Mars.

que la chaleur du bain a dilatés, & qui s'y trouve retenu & maſtiqué à l'aide du mucilage de la Gomme Arabique. M. Hellot, d'après qui j'ai vérifié les changements qu'opere, dans une décoction de Noix de galle, la diſſolution du Vitriol de Mars, a également obſervé que cette noix ſe trouve pourvue d'un principe gommeux, qui doit par conſéquent coopérer avec le mucilage de la Gomme Arabique, à fixer dans les pores de la Soie, les atomes ferrugineux qui s'y incruſtent en quelque ſorte. Voilà tout le méchaniſme du noir.

Il eſt aiſé de voir par-là, combien il entre de drogues, je ne dis pas ſeulement inutiles, mais même nuiſibles, dans le procédé qu'a décrit M. Macquer [o].

On me demandera peut-être pourquoi j'emploie le brou de noix. C'eſt, qu'outre qu'on en extrait par l'ébullition une couleur fauve de la plus grande ſolidité, il a encore l'admirable propriété d'adoucir la Soie, d'en rendre le travail plus facile & d'ajouter à ſa qualité, que le Savon lui a en partie enlevée pendant la cuite.

Mais, ajoutera-t-on, puiſque le brou de

[o] On peut voir ſur cela ce que j'ai dit page 13 (Note *f.*)

noix vous donne une couleur fauve, à quoi vous sert le bleu que vous ajoutez, avant de passer la Soie sur le pied de noir. Je conviens, à la vérité, qu'en employant le brou de noix, je pourrois me passer du bleu fait avec le bois de Campêche & le Verd-de-gris, puisque j'ai fait sans son secours de très-beaux noirs: mais ayant constamment observé que le Vitriol de Mars, par sa causticité, atténue, détruit même la Soie, j'ai cru ne devoir rien négliger pour en diminuer la quantité. Le bleu que j'emploie remplit d'autant mieux cette indication, que la Soie sort de la décoction du Bois de Campêche teinte en noir, ou du moins en bleu si foncé, qu'il est noir à l'œil. D'ailleurs M. Hellot, qui a donné au Public le traité le meilleur & le plus complet qui ait paru jusqu'ici sur l'Art de la Teinture des Laines, s'étant assuré que la décoction du Bois de Campêche donnoit aux draps noirs, l'œil velouté qui fait le principal mérite de cette couleur; d'après l'observation de cet habile Chymiste, je crus devoir essayer ce bleu sur la Soie, attendu qu'il ne pouvoit lui nuire, & l'expérience m'a fait voir qu'il ajoute à la beauté du noir. De plus, le noir n'étant vraisemblablement qu'un bleu très-foncé, comme le remarque encore M. Hellot, il

me faut moins de Couperose pour paſſer d'un bleu preſque noir au noir même, que ſi je teignois tout de ſuite ma Soie de blanc en noir, ou même de fauve en noir.

Or, ſi dans mon procédé il entre moins de ce ſel ferrugineux, il eſt conſtant que mes Soies doivent être moins fatiguées que celles qu'on teint par toutes les autres méthodes connues. D'ailleurs les Teinturiers en Laine étant aſſujettis, par l'inſtruction & les réglements ſur la Teinture, faits par ordre du grand Colbert, à commencer par teindre en bleu les Laines ou étoffes de Laine avant de les paſſer ſur le bain de noir, j'ai cru avec raiſon que cette pratique ne pouvoit qu'être avantageuſe à la Soie; & je m'étonne encore que perſonne avant moi ne ſe ſoit aviſé de la faire mettre en uſage.

On me demandera peut-être auſſi pourquoi j'emploie le Sumac, dont on ne fait point uſage à Genes. Je l'emploie, répondrai-je, parce qu'il eſt le premier des aſtringents végétaux, & qu'en cette qualité il eſt plus propre à faire précipiter le fer de la Couperoſe que la Noix de galle elle-même, que je ſupprimerois totalement, ſi elle n'avoit la propriété de charger la Soie, & de lui rendre ce qu'elle

perd de son poids pendant la cuite. On voit donc que le Sumac n'est là que pour partager l'office de la Noix de galle.

On ajoutera peut-être encore, pourquoi je ne m'en tiens pas uniquement au procédé des Génois. C'est, 1°. parce qu'il ne m'a pas complettement réussi, n'ayant pas voulu m'assujettir, comme je l'ai déja dit, à employer de la Noix de galle de Sicile, & de la Gomme de Sénégal, par la difficulté de s'assurer à cet égard de la bonne foi des Droguistes. 2°. Parce que quand j'aurois été sûr d'avoir de ces substances étrangeres, il n'est pas certain que j'en eusse obtenu le service que j'en devois attendre ; puisqu'en Physique il est démontré, que les productions d'un climat ne donnent pas toujours les mêmes résultats dans un autre ; qu'au contraire, la même substance fait appercevoir des phénomenes différents, sous les différentes latitudes où elle est employée ; & que sans parler des trajets par mer, qui souvent peuvent altérer, & même dénaturer les drogues, on voit tous les jours la peine, quelquefois infructueuse, de cultiver dans le Nord de l'Europe, des plantes qui croissent presque sans soins au Midi.

Ce sont toutes ces raisons qui m'ont

déterminé à m'attacher principalement à trouver quelque expédient pour diminuer la Noix de galle, qu'il me falloit employer dans mes premiers essais : parce que la prenant sans choix, il m'en falloit davantage qu'aux Génois; & par la même raison, j'avois besoin d'une plus grande quantité de Couperose, pour ramener ma couleur au noir foncé : ce qui fatiguoit prodigieusement ma Soie, qui ne pouvoit tenir contre la causticité du Vitriol de Mars, lequel n'est, comme on l'a déja vu, qu'un Sel neutre, produit par l'adhérence des molécules intégrantes de l'acide vitriolique & de celles du fer. Il résulte de l'affinité de ces deux substances, une nouvelle combinaison, qui n'est ni de l'acide vitriolique, ni du fer, mais un composé des deux. Ce composé n'est jamais dans un équilibre parfait. L'acide vitriolique saturé de fer, agit continuellement sur le principe inflammable de ce métal ; [p] en sorte que l'acide finit par dominer le fer, qui, privé de son phlogistique, se précipite de son dissolvant, sous la forme d'une poudre rousse, que les Chymistes appellent Ochre, ou Safran de Mars. Aussi voit-on qu'une vieille

[p] Beaumé, Chym. Exper. & Rais. Tom. 2. pag. 572

dissolution de Couperose est beaucoup plus acide qu'une nouvelle, quoique faite dans des proportions égales. C'est donc l'acide vitriolique toujours existant & toujours actif, qui fait que les étoffes teintes en noir sont beaucoup plutôt usées, comme l'observe M. Macquer [q], que celles qu'on teint en d'autres couleurs; toutes choses étant égales d'ailleurs.

Il me reste encore une des conditions essentielles du Programme à remplir; c'est de prouver que mon noir est non seulement le plus solide, mais qu'il est aussi le moins coûteux.

La base du noir, comme on l'a déja vu, n'est autre chose que de l'encre. La partie ferrugineuse qui le constitue, n'est enchassée dans les pores de la Soie que par la chaleur du bain : c'est le mucilage de la Gomme Arabique & de la Noix de galle qui l'y retiennent & l'y fixent. Mais la Gomme, comme tout le monde sait, étant miscible à l'eau, il résulte que du noir, fait uniquement avec ces trois substances, qu'on laisseroit séjourner pendant un certain temps dans de l'eau chaude, y perdroit une grande partie de son intensité. Qu'on laisse tomber, par exem-

[q] Macquer, Art de la Teint. en Soie, pag. 70.

ple, de l'eau fur du papier écrit, cette eau diffolvant peu à peu la Gomme, l'encre perd infenfiblement fa noirceur. De plus, les noirs ordinaires rougiffent à la longue. Cet effet inévitable vient, 1°. de ce que l'acide du Vitriol agiffant continuellement fur le fer, avec lequel il fe trouve combiné dans la Couperofe, ce métal, comme je l'ai dit plus haut, quitte peu à peu fon diffolvant, & dépofe fur la Soie une chaux ferrugineufe, privée de fon phlogiftique, & de couleur jaunâtre, ou rouge briqueté, infenfible, à la vérité, mais qui ne laiffe pas d'imprimer fa couleur à la Soie. 2°. L'acide vitriolique ayant chaffé la plus grande partie du fer qu'il tenoit en diffolution, cet acide devenu dominant, emploie fon excès d'activité fur la Soie, qu'il atténue & détruit peu à peu. Cette action toujours continuée de l'acide fur la Soie, contribue également à augmenter cette teinte rouffâtre que l'étoffe contracte en vieilliffant.

Mon noir ne peut être fujet à cet inconvénient. Le rouge du bois de Campêche brunit à l'air; le brou de noix donne une couleur fauve très-foncée qui eft inaltérable. A cet avantage, qu'on ajoute celui que me donne le bleu que j'obtiens par la combinaifon du Verd-de-gris & du

bois de Campêche, & qu'on calcule la prodigieuse avance qu'il me procure sur le noir ordinaire ; que sera-ce lorsqu'on verra que le bleu appliqué sur la couleur fauve du brou de noix me donne un noir, avant même que je passe ma Soie sur le bain qui donne cette derniere couleur ; c'est-à-dire, avant de faire usage de la Couperose, que j'emploie par conséquent en très-petite quantité, n'en faisant dissoudre que trois livres sur cent pintes d'eau, ce qui fait les quatre septiemes de moins que dans le procédé décrit par M. Macquer, en supposant encore que la Cuve sur laquelle cet habile Chymiste a vu opérer, contînt cinq cents pintes d'eau.

Quant à la solidité de ma couleur, c'est le Vitriol de Mars, c'est le brou de noix, c'est la gaude qui me la donnent. En effet ces deux dernieres substances sont reconnues pour fournir les meilleures couleurs de la Teinture, puisque le jaune de la gaude & le fauve du brou de noix peuvent supporter l'épreuve du Savon blanc en ébullition pendant plus de quinze minutes sans se dégrader [r]. J'ai dit encore que mon noir étoit le moins coûteux. Cette assertion n'est pas difficile à prouver.

[r] Les Ordonnances ne prescrivent que cinq minutes pour les épreuves par les débouillis.

Pour faire mon noir, je n'ai besoin que de la Noix de galle, du Sumac, du Bois de Campêche, de la Gomme Arabique, de la Couperose & du Verd-de-gris. Ces six substances [*ſ*] entrent dans la composition du noir ordinaire; mais, comme on vient de le voir, il m'en faut quatre septiemes de moins. Reste le brou de noix: tout le monde sait combien il est peu coûteux; aussi ne crains-je pas à ce sujet que les Artistes me disent qu'il est seul aussi cher que les vingt-deux autres substances qu'ils emploient de plus que moi pour leur noir [*t*].

[*ſ*] Il n'est ici question que d'une Cuve neuve qu'on poseroit; ce qui est bien différent de son entretien, que les Artistes nomment brevet de noir, dont la dépense est on ne peut plus modique, puisqu'il ne faut uniquement pour cet entretien, que de la Couperose & de la Gomme Arabique, à raison de douze onces sur cent pintes d'eau.

[*t*] Il n'est pas inutile d'observer ici, que si les noirs d'Italie sont si estimés parmi nous, c'est que tout concourt à leur donner une supériorité décidée sur les nôtres. Chaque Ville de Manufacture a un endroit public nommé le Séraglio, où sont continuellement posées huit à dix Cuves, entretenues aux dépens de la Municipalité. Ces Cuves sont posées depuis trois ou quatre cents ans, & n'ont besoin que d'être entretenues de drogues convenables, à mesure que la matiere diminue par l'usage qu'on en fait. Le pied qui y demeure toujours forme une espece de levain, qui aide à la fermentation des nouvelles drogues qu'on est obligé d'y ajouter. Les Vaisseaux qui contiennent ces drogues sont de fer, & non de cuivre

J'ai décrit avec toute l'exactitude possible, la Méthode qui m'a paru la meil-

comme en France; cette derniere matiere étant plus propre à diminuer la solidité du noir, qu'à augmenter sa perfection, par rapport au Verd-de-gris qui en est inséparable. Au lieu que la Cuve de fer ne produit que de la rouille, ingrédient qui perfectionne le noir. Il s'ensuit que la qualité de la Cuve & l'ancienneté de la préparation ne peuvent que contribuer à la perfection de la couleur qu'elle contient.

Tous les Maîtres sont obligés de porter toutes les Soies qu'ils ont préparées pour le noir, au Séraglio, afin de les passer sur une des Cuves disposées pour cette opération. Ils donnent une rétribution pour chaque livre de Soie; ce qui ne leur porte aucun préjudice, parce que les premieres préparations qu'ils donnent à la Soie leur étant payées, ils en ajoutent le montant à celui qu'ils donnent pour l'entretien des Cuves. (*Extrait de l'Encyclopédie, au mot Teinture.*)

Quel inconvénient y auroit-il d'introduire à Lyon un pareil usage, qui seroit également utile au Marchand, au Teinturier, & à celui qui se chargeroit de l'établissement?

Si l'Hôpital de la Charité & Aumône générale de la même Ville vouloit en faire la premiere avance, le Consulat ayant la haute Police des Arts & Métiers, ne pourroit-il pas, avec l'agrément du Ministere, assujettir les Maîtres Teinturiers en noir à ne faire chez eux que les préparatifs de cette couleur, qu'ils iroient achever dans cette maison de Charité, dont on ne sauroit trop multiplier les ressources?

Pour que personne n'eût à récriminer contre cet établissement, je vais donner une idée du régime, qu'il seroit indispensable d'établir.

L'Hôpital de la Charité & Aumône générale fourniroit l'emplacement, feroit les fonds, & se chargeroit de l'entretien des Cuves, dont le nombre & la capacité seroient proportionnés aux besoins publics. Il ne seroit pas permis à cette Maison de mettre les Soies en état de recevoir le noir; ce travail préliminaire appartiendroit uni-

leure. Je suis parti des principes de la plus saine Chymie, pour rendre raison des motifs qui me font préférer ce procédé à

quement aux Teinturiers, qui ne pourroient à leur tour parachever cette couleur, dont l'Aumône générale seroit privativement chargée, ainsi que de l'opération que les Artistes appellent communément l'adoucissage du noir, qui se fait en passant, comme je l'ai indiqué, les Soies teintes en noir sur une décoction de Gaude.

Les droits respectifs de l'Hôpital de la Charité & des Maîtres Teinturiers seroient fixés de la maniere suivante.

Les Maîtres Teinturiers chargés de la cuite des Soies, de la décoction du Brou de noix, & du bleu fait avec le bois de Campêche & le Verd-de-gris, auroient quatorze sous par livre de Soie; & l'Hôpital, qui la recevroit ensuite pour la passer sur le pied de noir, & dans la décoction de Gaude, en auroit huit; ce qui fait en tout vingt-deux sous, qui est le prix qu'on donne dans le Commerce pour cette couleur.

Comme il pourroit se faire que quelqu'un contrevînt aux réglements qui interviendroient à ce sujet, le Consulat, comme Recteur primitif de l'Hôpital de la Charité d'une part, & de l'autre, comme ayant la haute Police des Arts & Métiers, nommeroit deux Inspecteurs, dont l'un seroit journellement la visite des atteliers des Maîtres. Les honoraires de ces Inspecteurs seroient payés par l'Hôpital général de la Charité. Le second Inspecteur, qui suivroit les opérations qui se feroient au Séraglio de l'Aumône générale, seroit payé par les Maîtres Teinturiers. Au moyen de cet arrangement, ces deux Inspecteurs seroient exempts de suspicion.

Pour que le public fût toujours promptement servi, les Maîtres qui auroient une ou plusieurs parties de Soie à faire passer sur le pied de noir, enverroient la veille un billet signé d'eux à l'Inspecteur, pour qu'il eût le temps de faire chauffer les Cuves, & de les faire mettre en état pour le lendemain.

Voilà, je pense, un moyen assuré de donner à nos Noirs, la réputation dont jouissent ceux de Genes, de Naples & de Florence.

tous ceux qui sont venus jusqu'à moi; j'ai exposé les motifs de cette préférence, autant qu'il m'a été possible de les déduire de la nature des corps sur lesquels j'ai opéré. Je n'ose cependant pas me flatter d'avoir porté cette partie de l'Art de la Teinture au point où je la desirerois : je sais trop combien les Arts font de progrès chaque jour, & combien celui de la Teinture en général en est plus susceptible, & en a plus besoin qu'un autre, sans qu'on puisse espérer de le voir jamais toucher au dernier terme de la perfection.

F I N.

Lu & approuvé. A Lyon, le 21 Janvier 1779.
MONGEZ.

Vu l'Approbation, permis d'imprimer. A Lyon, le 25 Janvier 1779.
DE ROYER.

A LYON, de l'Imprimerie de PERISSE DULUC, 1779.

www.ingramcontent.com/pod-product-compliance
Lightning Source LLC
Chambersburg PA
CBHW071442220526
45469CB00004B/1624